U0146455

书法集字丛书

欧体春联百品

庞华美 编

长江出版传媒
湖北美术出版社

目录

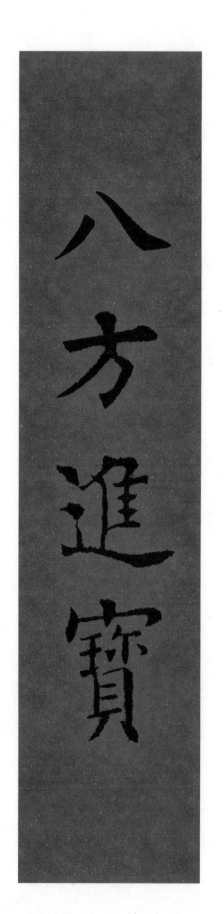

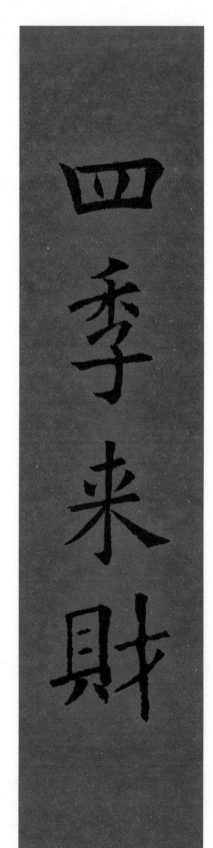

八方进宝　四季来财

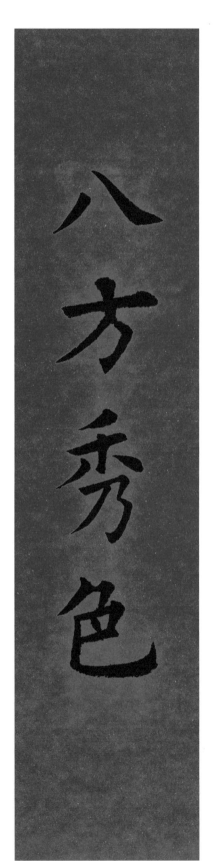

八方秀色

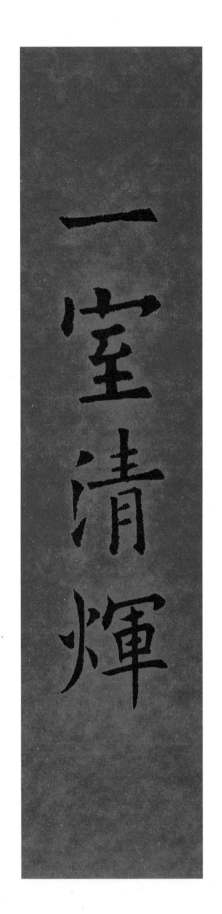

一室清辉

春光似海　盛世如花

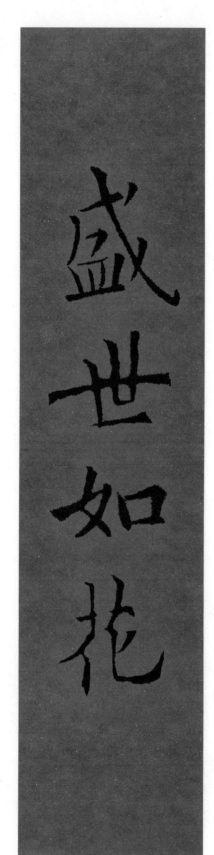

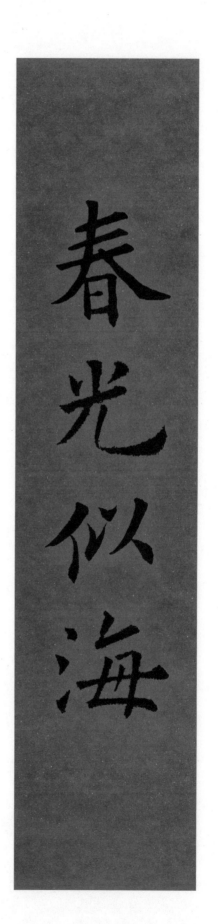

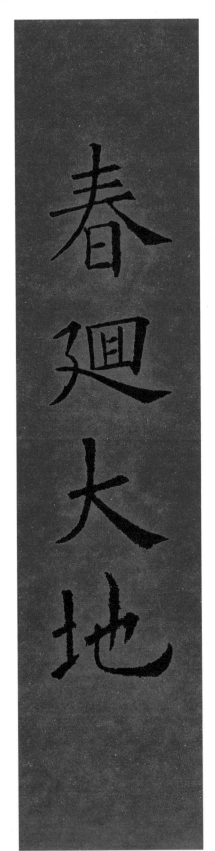

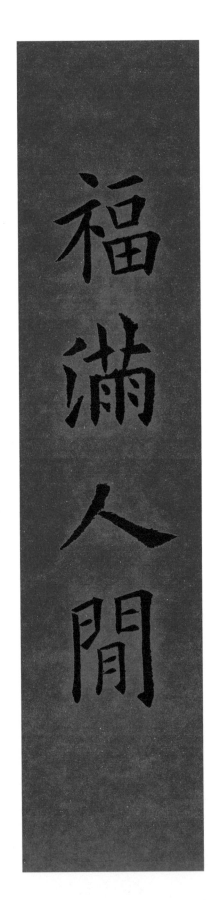

春廻大地

福滿人間

春燕剪柳　喜鹊登梅

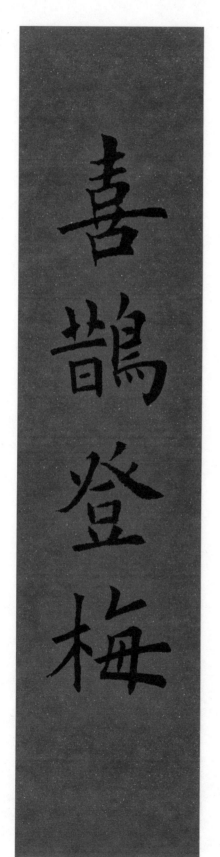

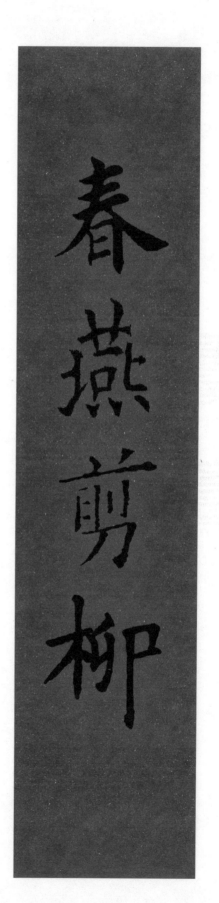

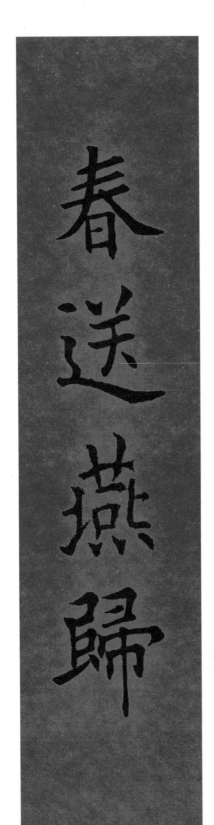

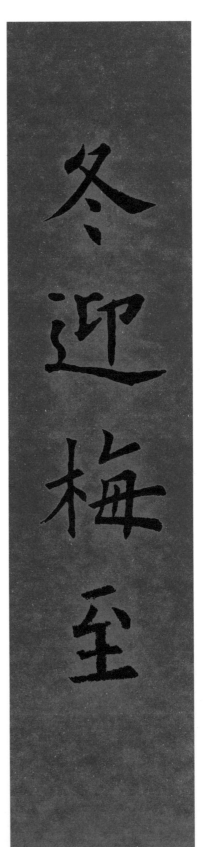

冬迎梅至

春送燕归

国臻大治 民乐小康

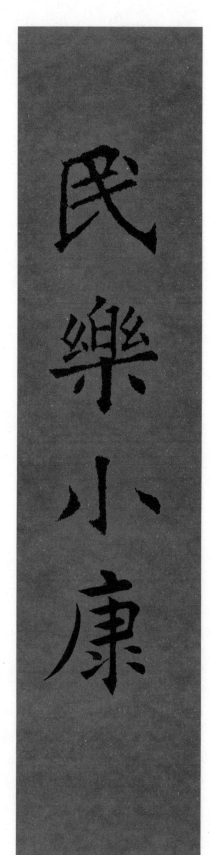

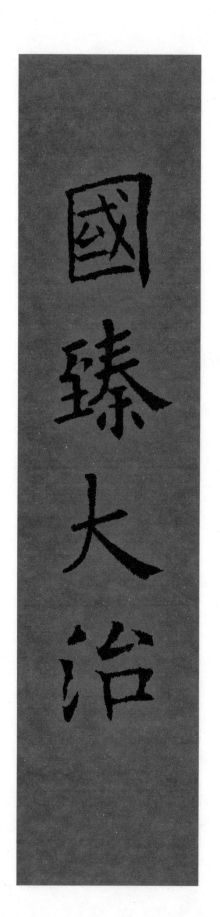

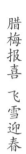

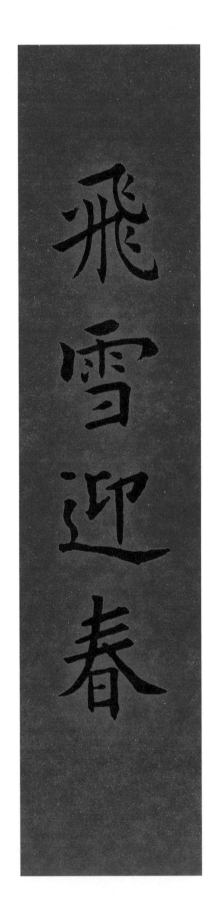

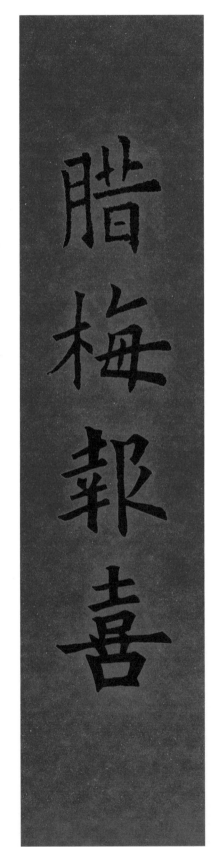

飛雪迎春

腊梅報喜

六畜兴旺　五谷丰登

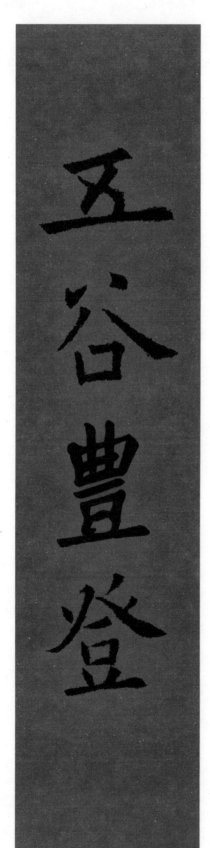

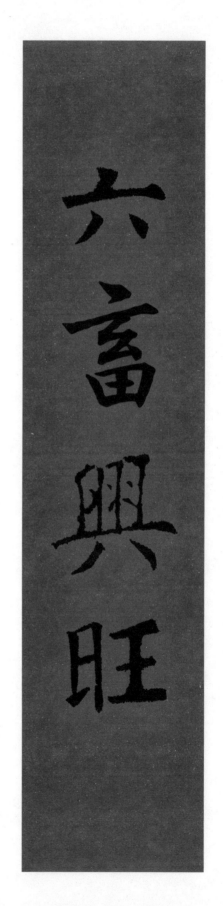

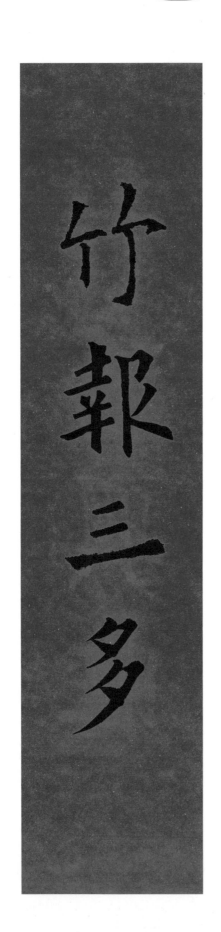

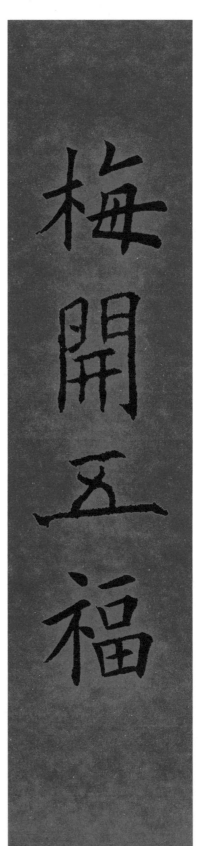

梅開五福

竹報三多

年丰人寿 景泰春和

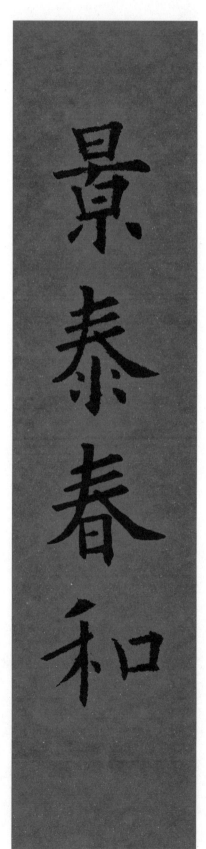

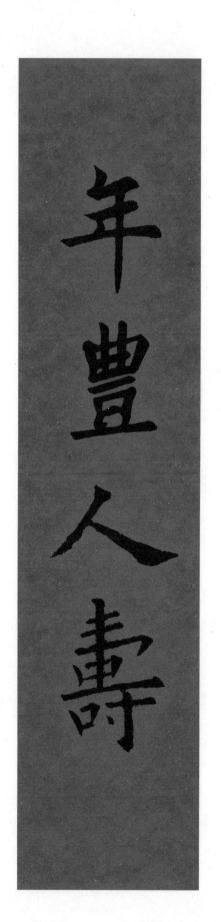

群芳斗艳　百业争荣

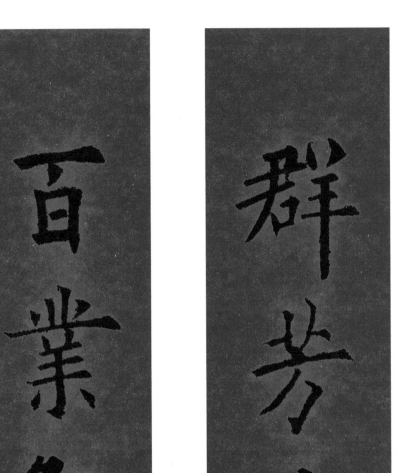

百業爭榮

群芳斗艷

人勤物阜 国泰民安

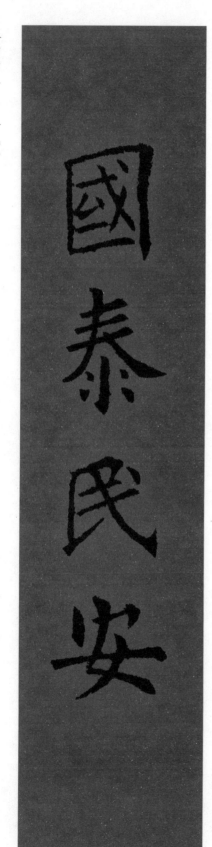

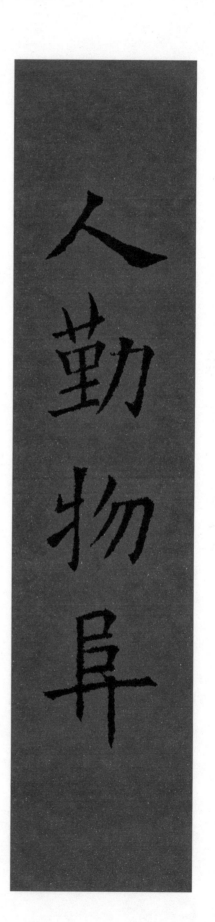

日薰春杏　风送腊梅

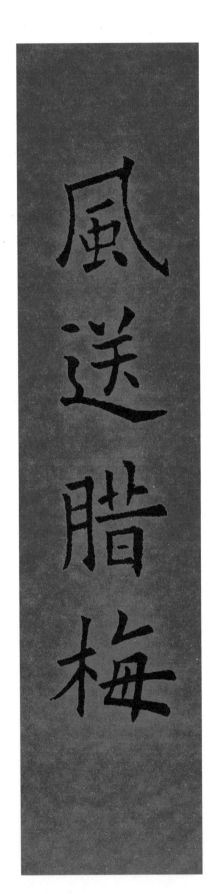

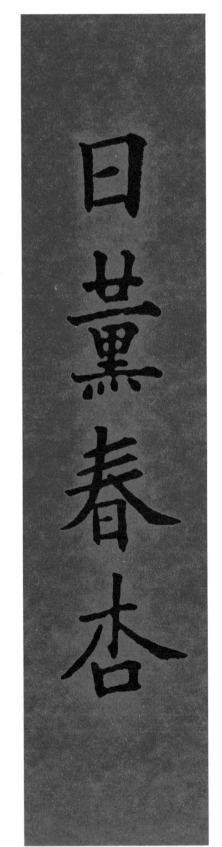

三江生色　四海呈祥

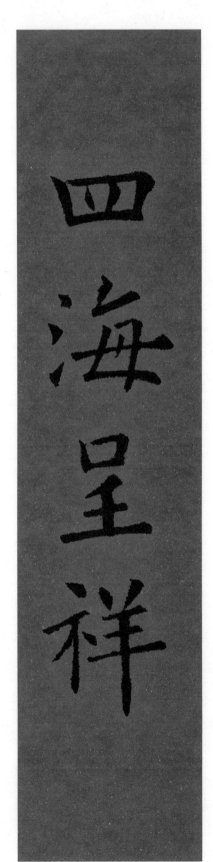

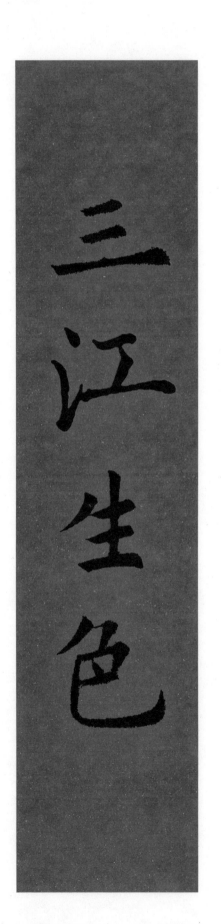

山河溢彩 岁月流金

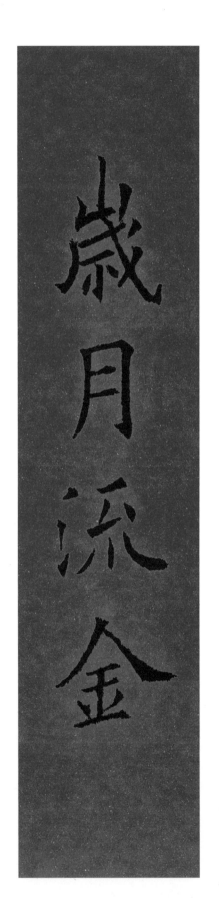

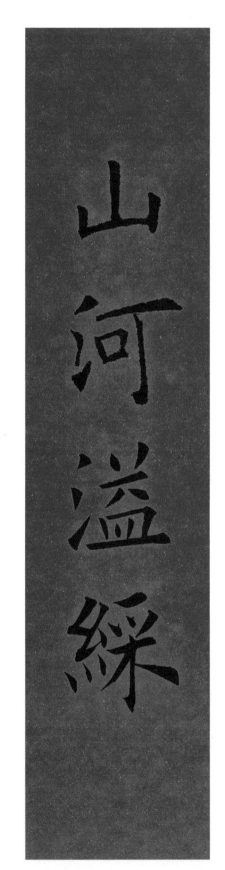

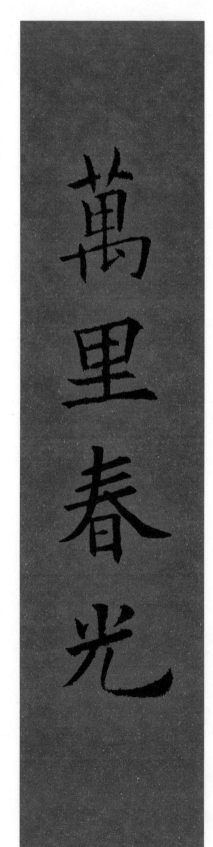

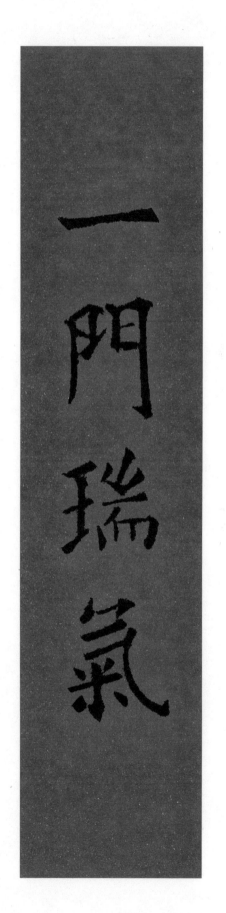

一门瑞气 万里春光

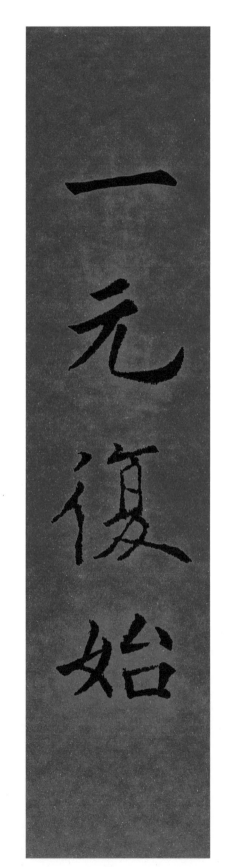

一元復始

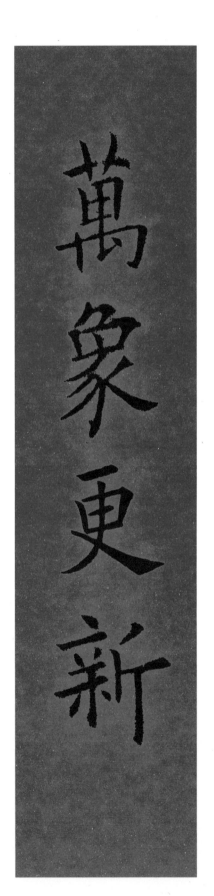

萬象更新

春风芳草地　疏雨杏花天

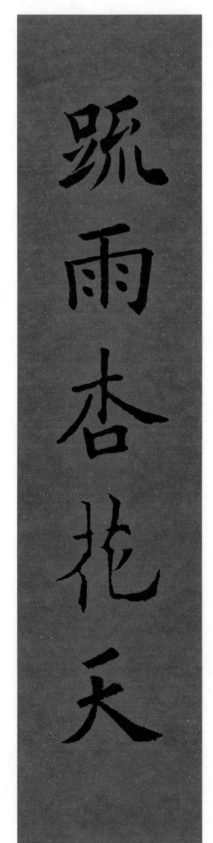

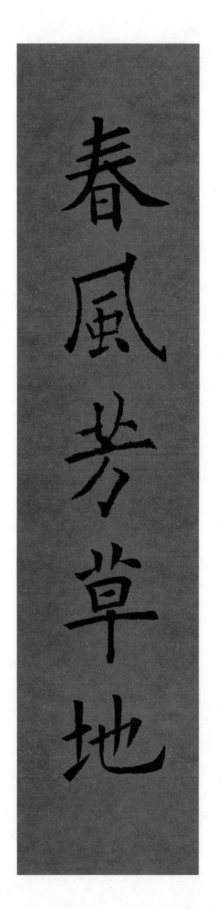

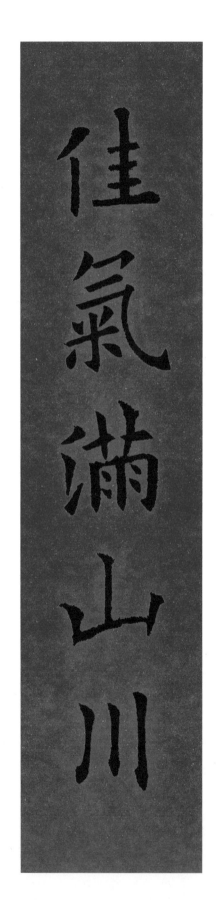

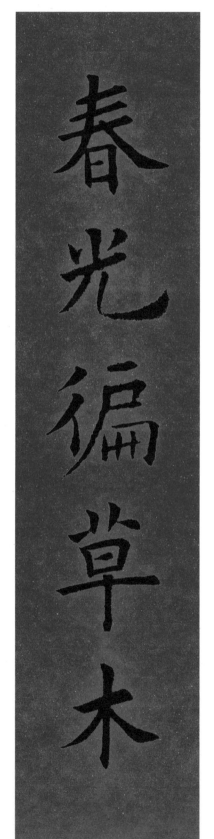

佳氣滿山川

春光徧草木

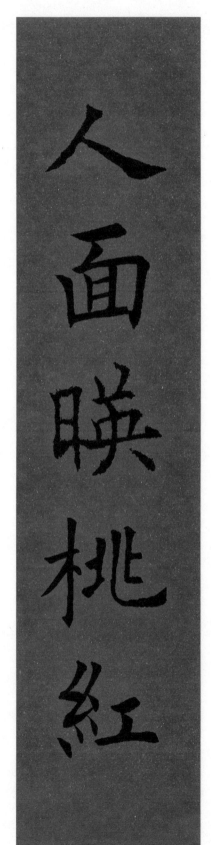

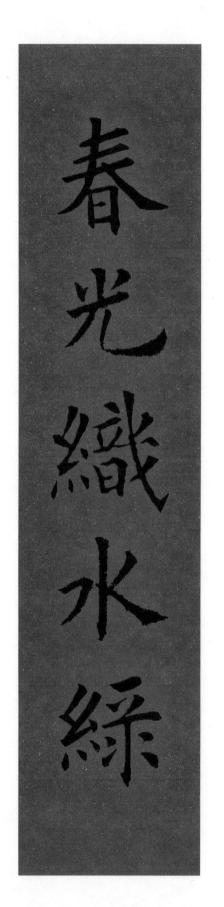

春光织水绿　人面映桃红

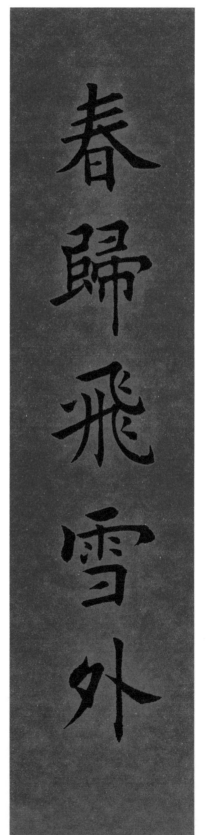

春歸飛雪外

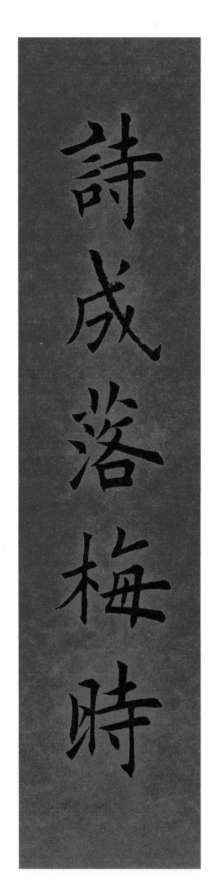

詩成落梅時

春来千枝秀 冬去万木苏

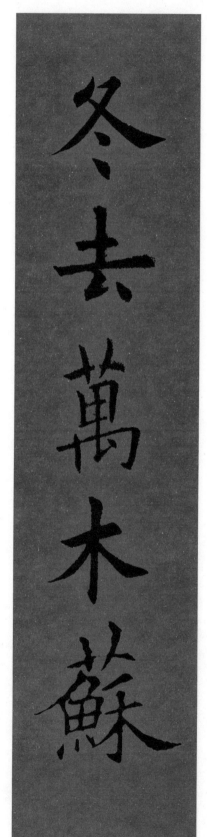

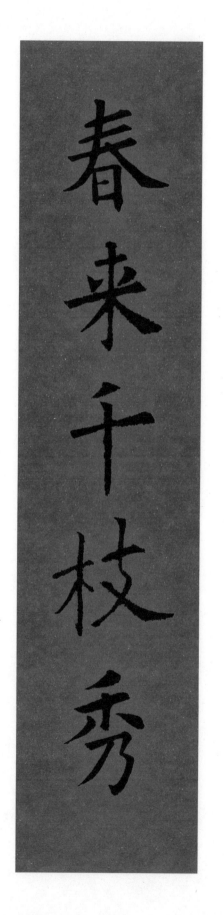

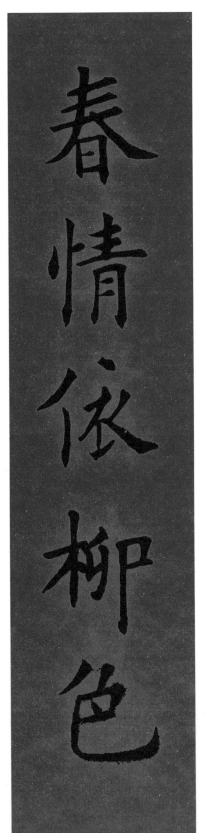

春情依柳色

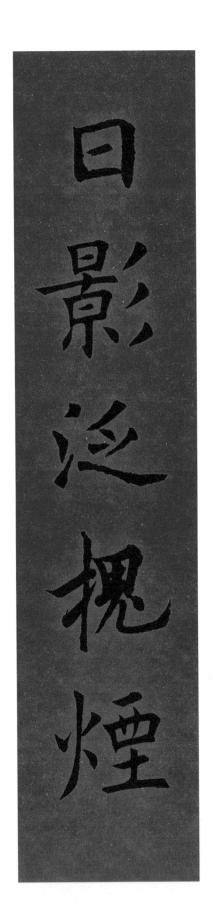

日影泛槐煙

道德崇高事 风云浩荡春

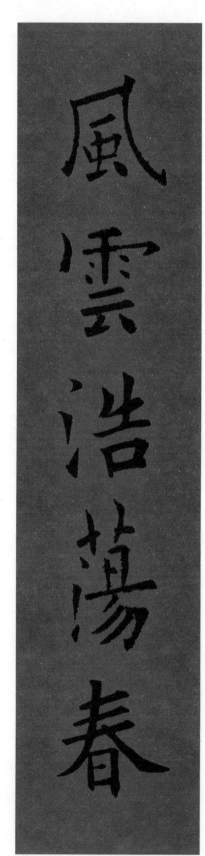

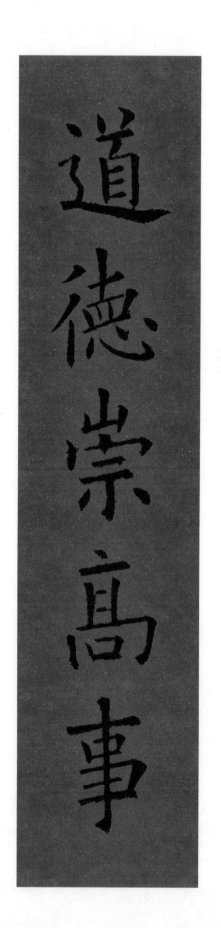

笛弄梅花曲　燕随杨柳风

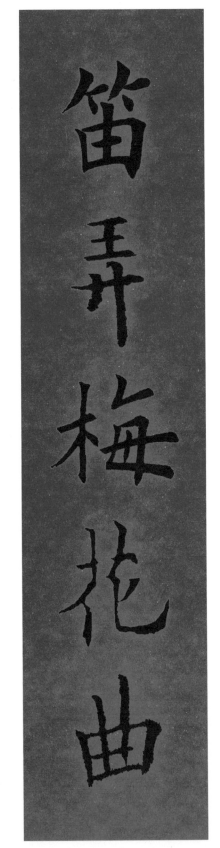

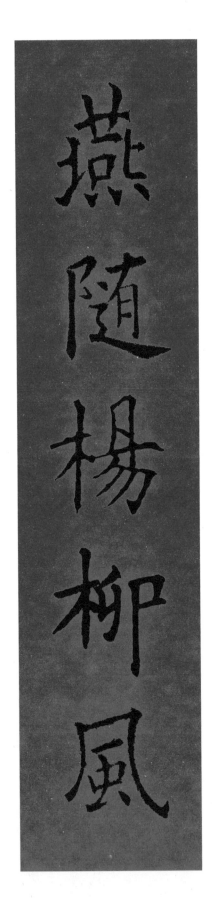

东风引紫气　大地发春华

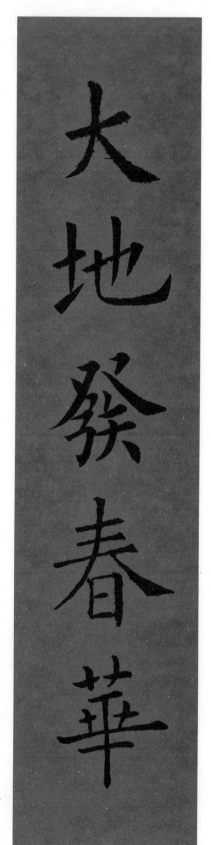

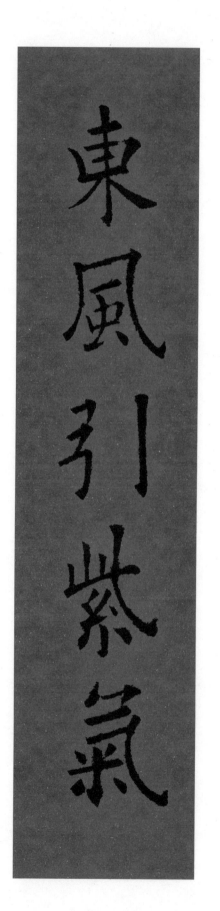

對酒歌盛世

舉盃慶升平

对酒歌盛世 举杯庆升平

风度竹流韵 马驰春作声

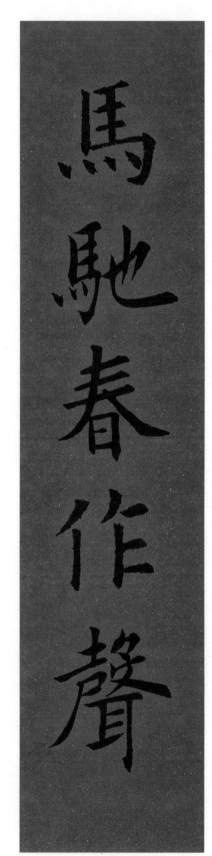

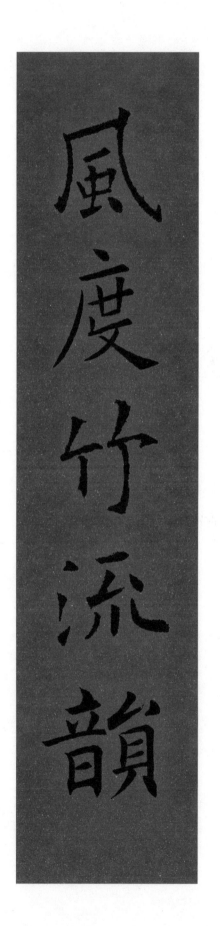

风移兰气入　春逐鸟声来

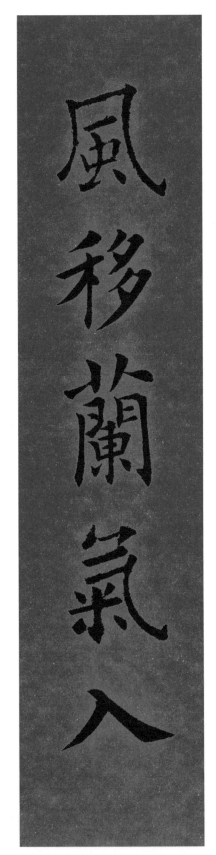

風移蘭氣入

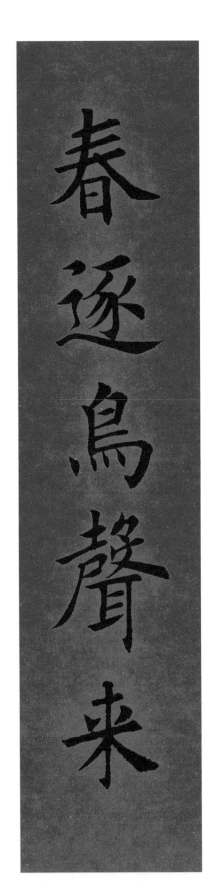

春逐鳥聲来

寒尽桃花花艳　春归柳色新

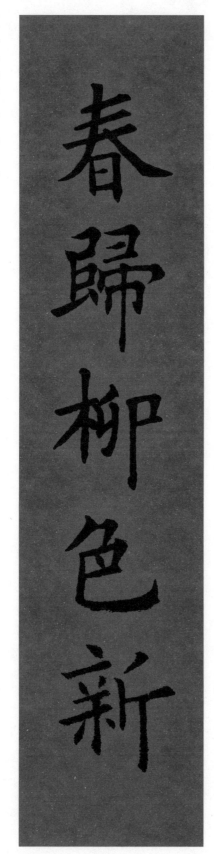

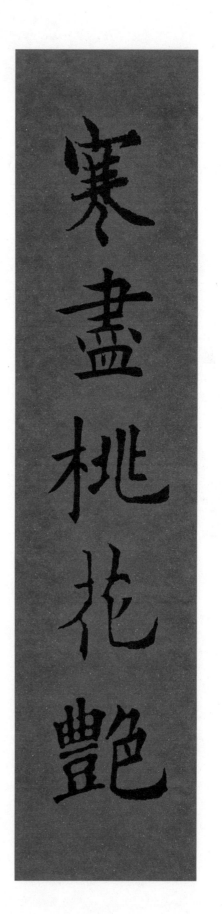

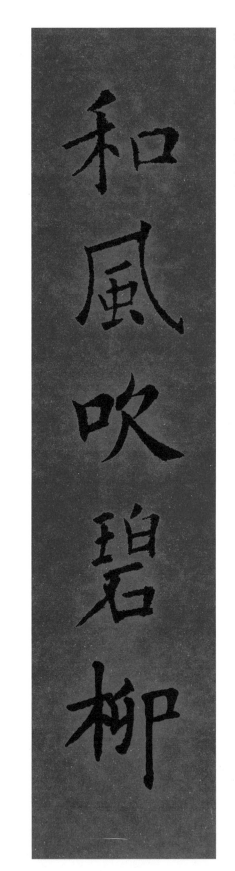

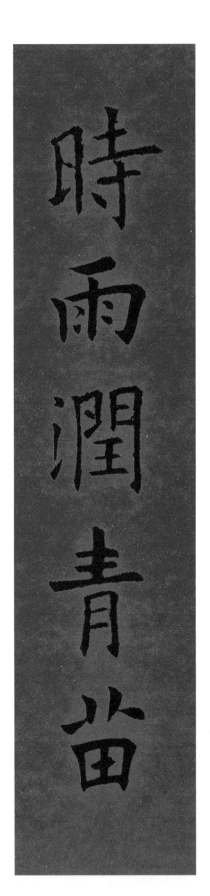

和风吹碧柳　时雨润青苗

红梅报新岁 瑞雪兆丰年

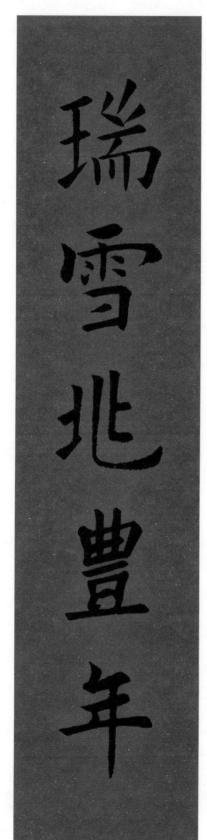

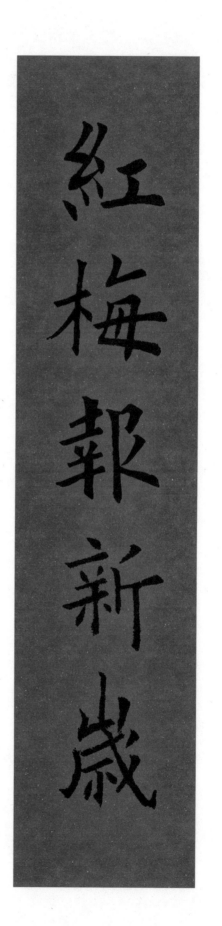

红日千秋照　神州万载春

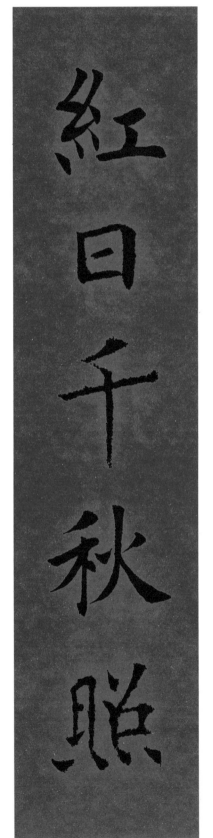

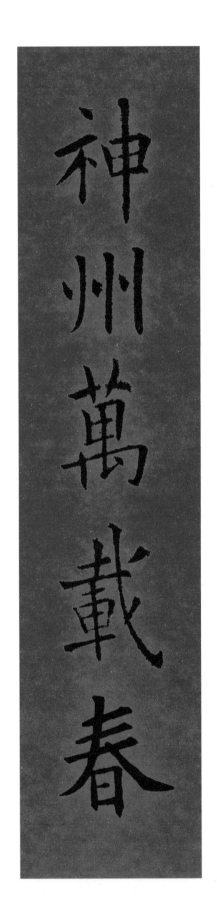

华文春日丽 瑞色紫云高

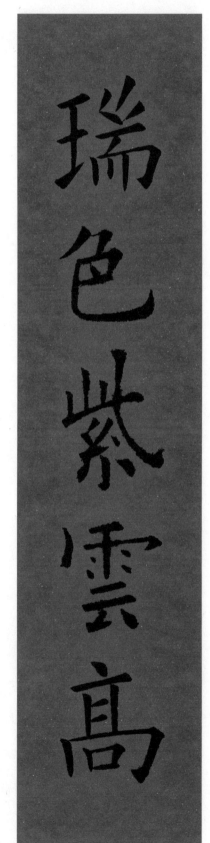

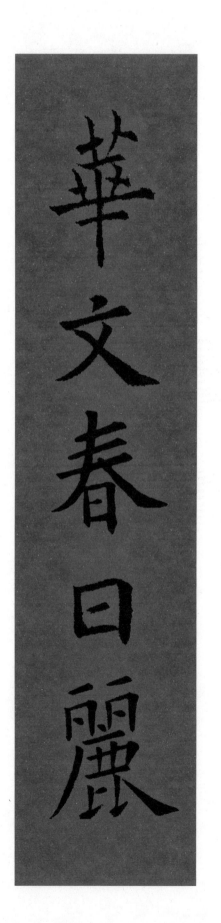

欢庆佳节至　祝福好运来

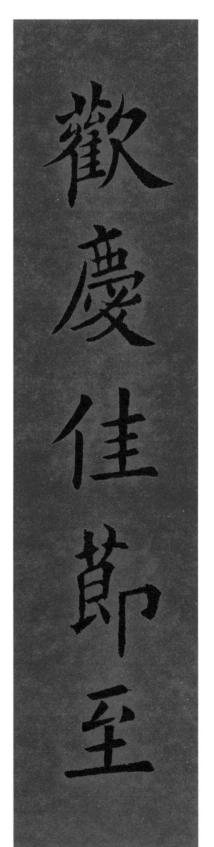

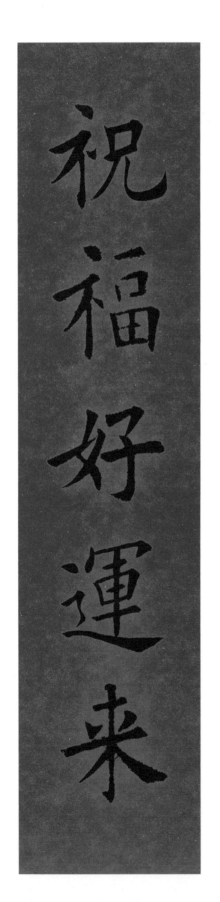

欢庆佳节至

祝福好运来

吉门沾泰早 仁里得春多

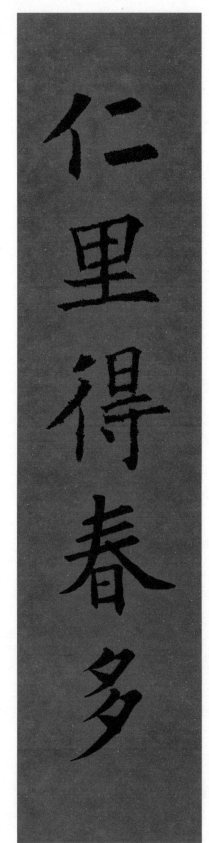

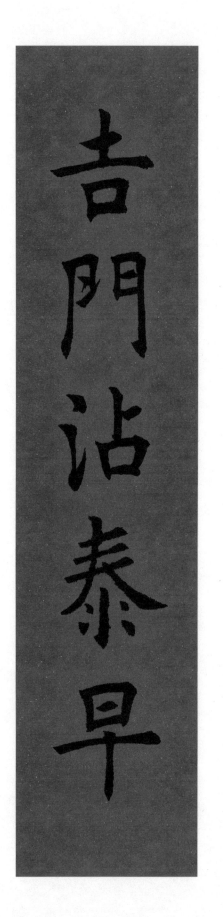

江南春光好　塞北景象新

塞北景象新

江南春光好

锦绣山河美 光辉大地春

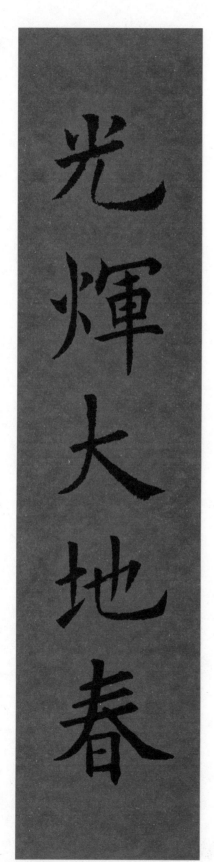

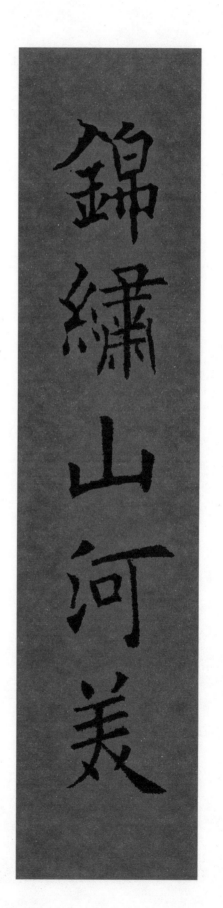

开门山水秀 入室五谷香

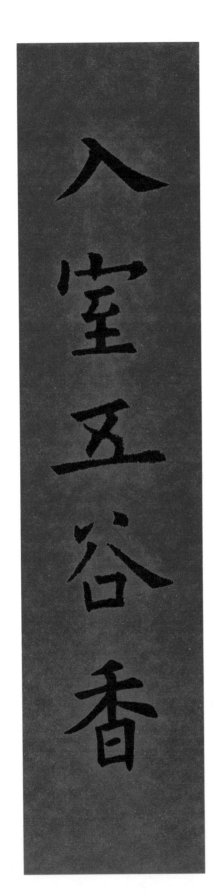

入室五谷香

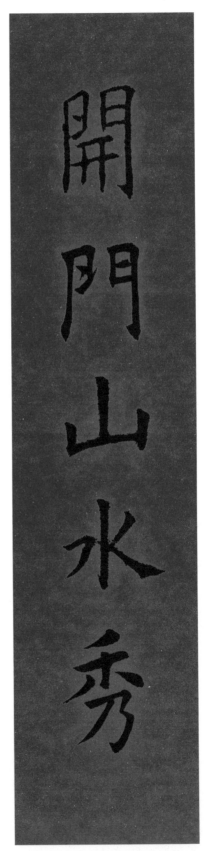

開門山水秀

兰室春风满　瑞庭安泰来

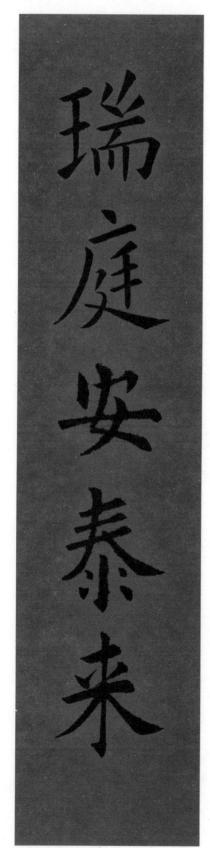

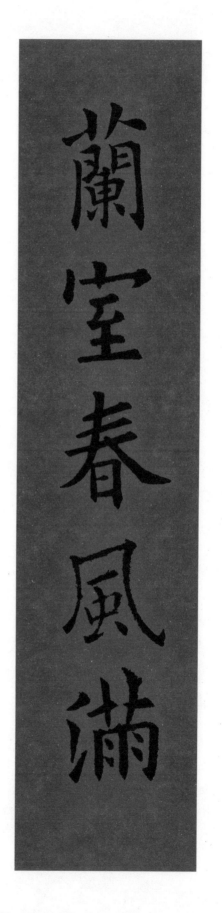

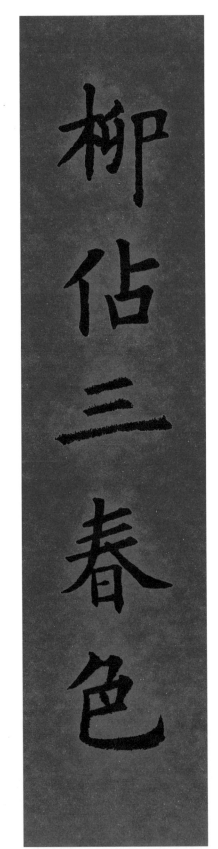

柳占三春色 风来十里香

柳占三春色

风来十里香

年丰人增寿　岁早福临门

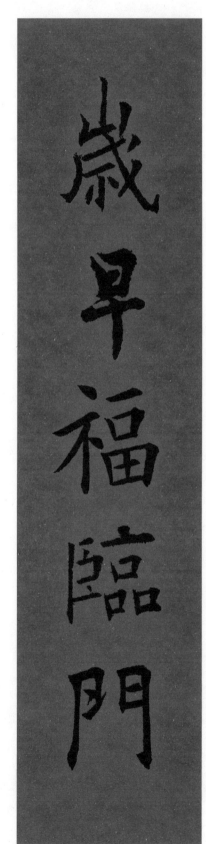

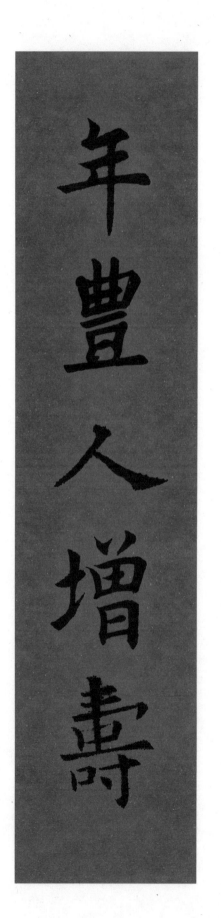

清音歌盛世　妙笔著华章

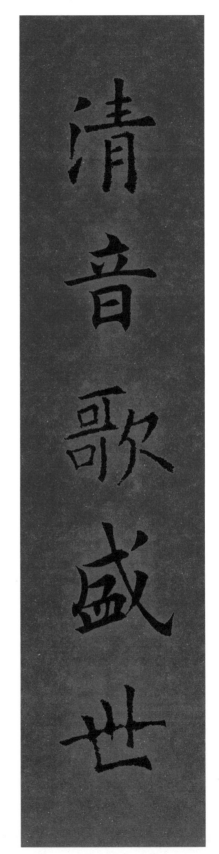

清音歌盛世

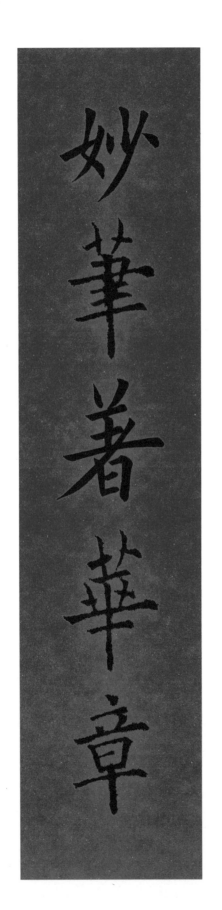

妙筆著華章

人勤三春茂　地肥五谷丰

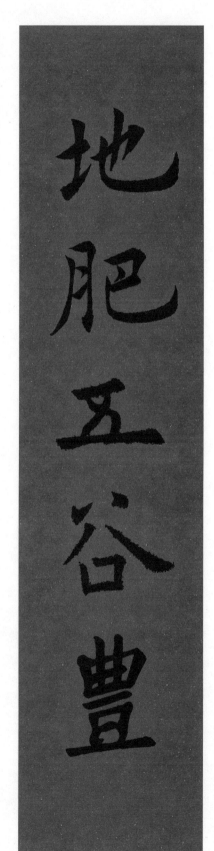

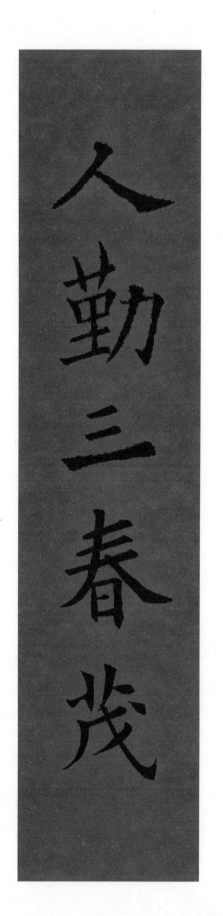

日出千山秀 花开万木春

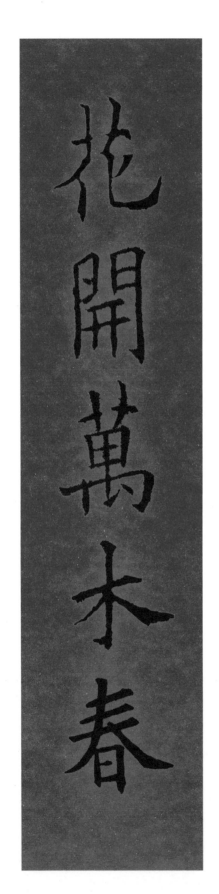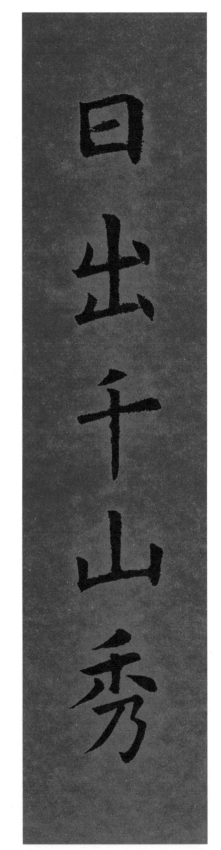

花開萬木春

日出千山秀

三阳临吉地　五福萃华门

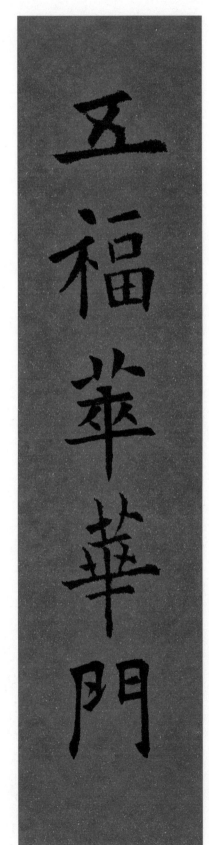

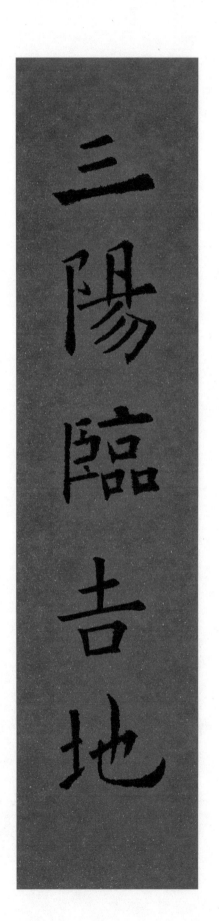

山河新气象 诗礼旧家声

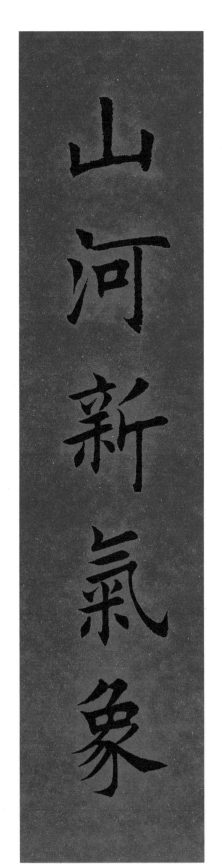

山河新氣象

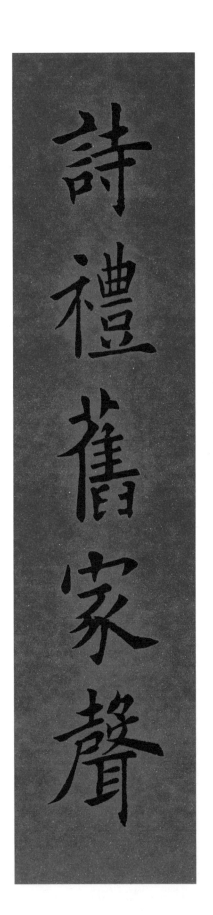

詩禮舊家聲

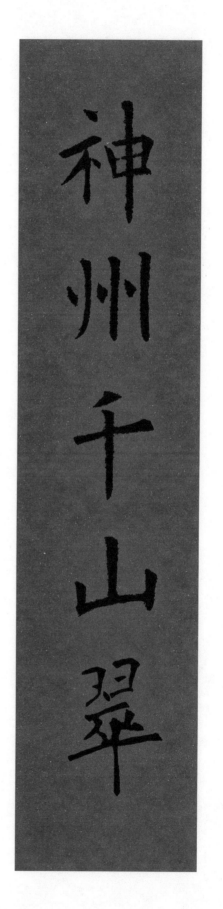

神州千山翠　家园万象新

神州千山翠

家園萬象新

盛世千门喜 新春万户兴

新春萬戶興

盛世千門喜

四海皆淑气 九州尽春晖

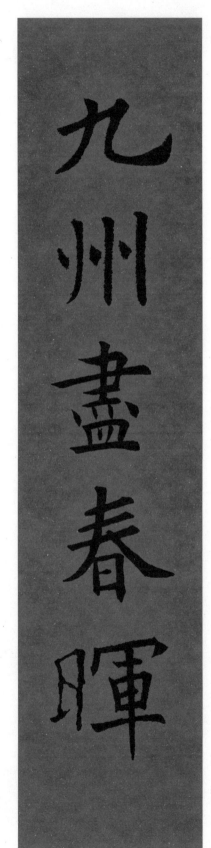

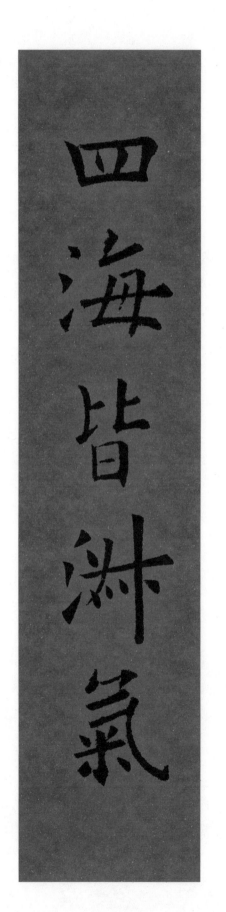

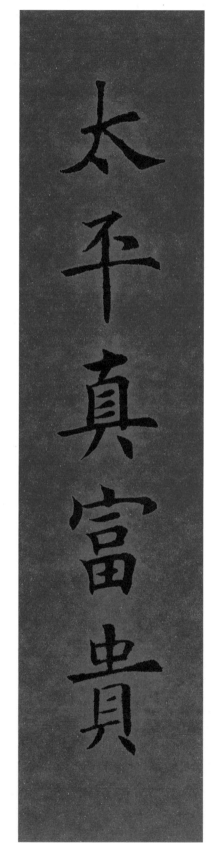

太平真富贵

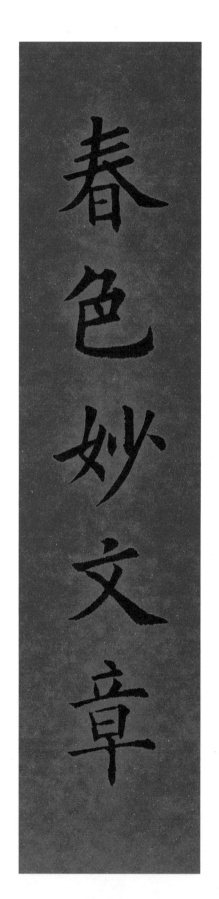

春色妙文章

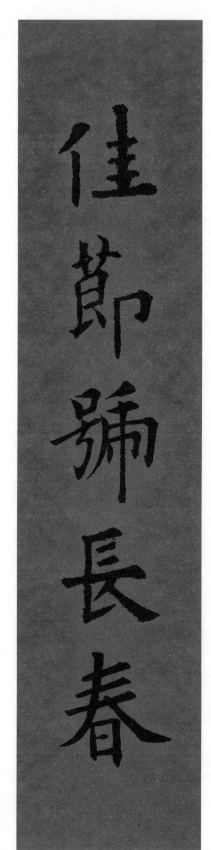
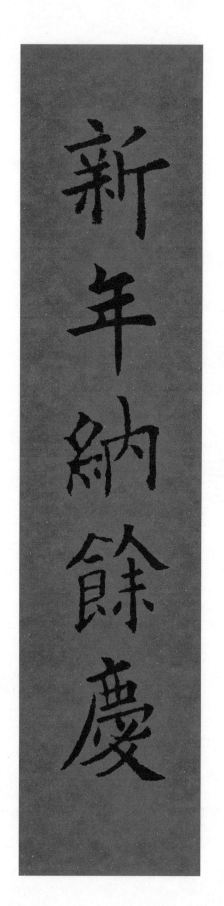

新年納余庆　佳节号长春

麗日煥新天

陽春開物象

阳春开物象 丽日焕新天

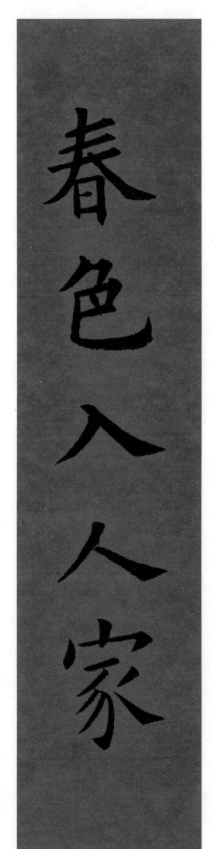

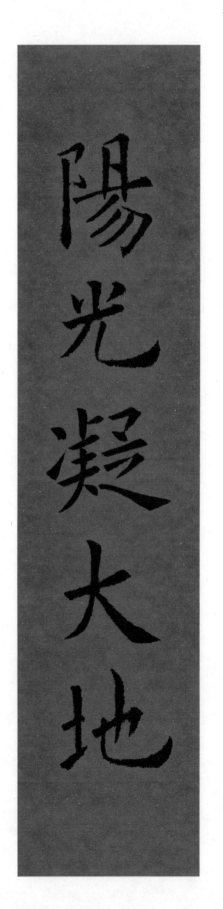

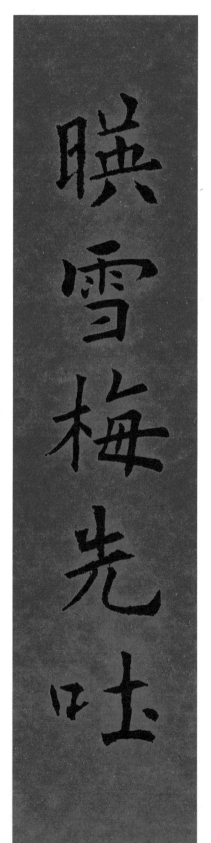

映雪梅先吐

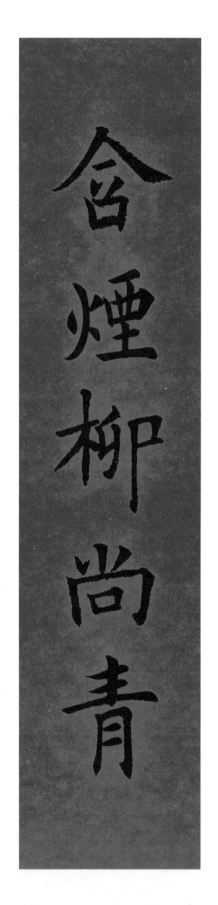

含烟柳尚青

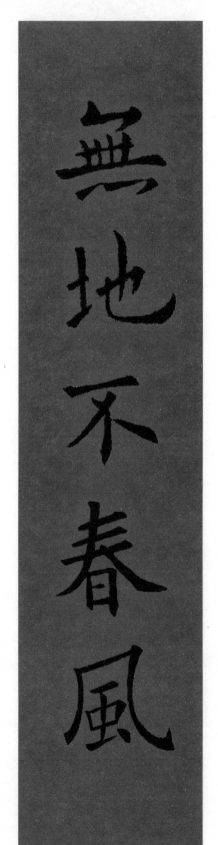

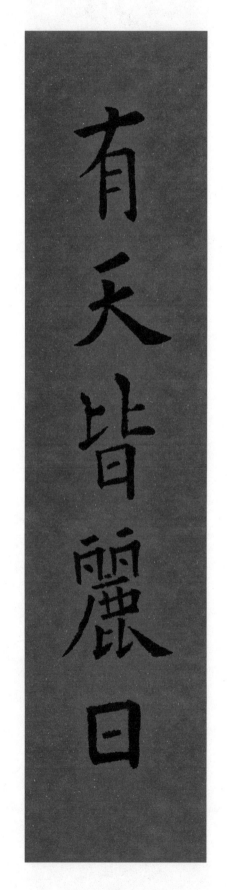

有天皆丽日　无地不春风

桃符萬戶更新

爆竹一聲除舊

爆竹一声除旧 桃符万户更新

春風麗日神州

碧海蒼山玉宇

处处春光济美 年年人物风流

年年人物風流

處處春光濟美

窗外红梅最艳

心头美景尤佳

百花遍地飘香

春草满庭吐秀

春滿三江四海

喜盈萬戶千家

年豐物阜民康

春暖風和日麗

春暖风和日丽　年丰物阜民康

春自寒梅唤起　年由瑞雪迎来

春自寒梅唤起

年由瑞雪迎来

冬去山明水秀

春来鸟语花香

春来绿水如烟

风展红旗似画

神州長治久安

華夏政通人和

华夏政通人和　神州长治久安

四時和氣人家

兩袖清風門弟

花前瑞鳥春風

柳下清琴皓月

时雨当春乃降 好花应季而开

時雨當春乃降

好花應季而開

萬里江山如畫

百年世紀長春

雪映一池春碧　云浮四海清晖

雲浮四海清暉

雪暎一池春碧

燕雀應思壯志

梅蘭珍重年華

悠悠乾坤共老　昭昭日月争辉

悠悠乾坤共老

昭昭日月争辉

静研古墨試聽香

愛觀春山疑讀畫

春归大地千山秀 日照神州万木新

日照神州萬木新

春歸大地千山秀

時至梅花自然紅

春來芳草依舊綠

春来芳草依旧绿　时至梅花自然红

风和日丽花争笑　水绿山青鸟竞歌

水綠山青鳥競歌

風和日麗花爭笑

大地春廻放千花

高天冬去催萬物

高天冬去催万物　大地春回放千花

梅映祥光贺岁開

國呈盛世随春報

老少祥福慶壽高

合家歡樂迎春早

金玉满堂春常在

金玉满堂春常在 洪福齐天家永和

洪福齐天家永和

精耕細作豐收歲

勤儉持家有餘年

盈門桃李笑春風

滿屋詩書添麗景

國昌鴻運祝長春

民樂富年歌善政

人寿年丰家家乐 春至花开处处耕

春至花開處處耕

人壽年豐家家樂

群書博覽春中景

一室盡觀世外天

人杰地灵兴大业　物华天宝妙文章

人傑地靈興大業

物華天寶妙文章

山清水秀風光好

人壽年豐喜事多

事业辉煌年年好　财源茂盛步步高

财源茂盛步步高

事业辉煌年年好

天上明月千里共　人间春色九州同

天上明月千里共

人閒春色九州同

天增岁月人增寿　春满乾坤福满门

天增岁月人增寿

春满乾坤福满门

惜花意欲春常在 落笔乃同天与功

落筆乃同天與功

惜花意欲春常在

新春福旺迎好運

佳節吉祥開太平

雨潤詩情吟壯景

春含畫意繪新天

昨夜春风才入户 今朝杨柳半垂堤

今朝杨柳半垂堤

昨夜春风才入户

东风展红旗五湖似画

瑞雪迎丰年四海皆春

寒尽春归家家添喜气　牛肥马壮户户沐新风

牛肥馬壯戶戶沐新風

寒盡春歸家家添喜氣

春風拂大地綠水長流

瑞氣滿神州青山不老

明景和春

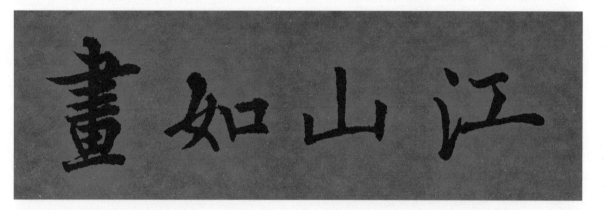

早春勤人

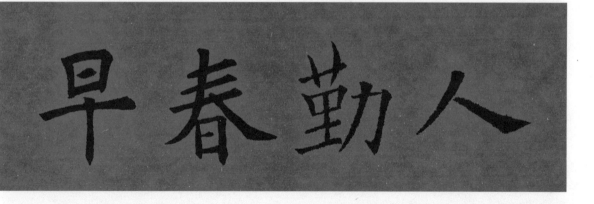

春同海四
四海同春

意如事萬
万事如意

新更象萬
万象更新

来東氣紫
紫气东来